大偵探
福爾摩斯

上

逃獄大追捕

大 電 影 漫 畫 版

登場人物介紹

福爾摩斯

倫敦最著名的私家偵探，精於觀察分析，亦曾習拳術，文武雙全。興趣是拉小提琴。

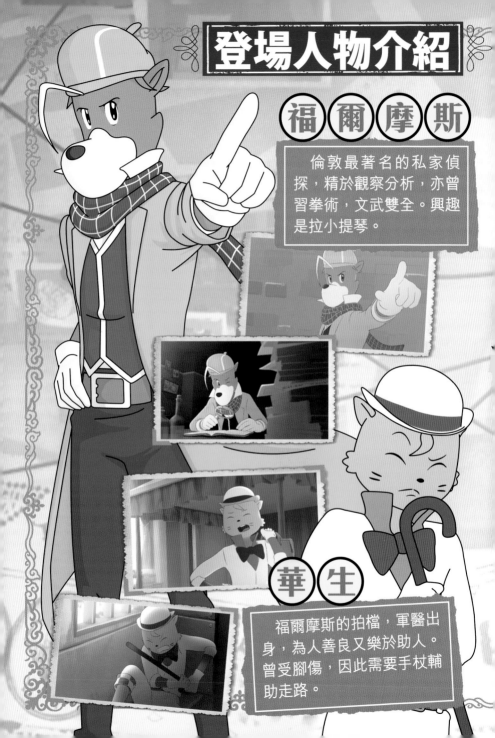

華生

福爾摩斯的拍檔，軍醫出身，為人善良又樂於助人。曾受腳傷，因此需要手杖輔助走路。

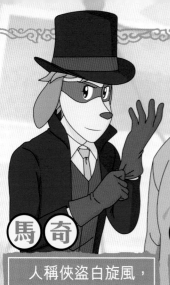

馬奇

人稱俠盜白旋風，專門劫富濟貧，深受貧民敬仰。

刀疤熊

被判終身監禁的囚犯老大，是個為求目的不擇手段的惡霸。

凱蒂

自幼在聖瑪莉亞孤兒院長大的少女。

李大猩＆孤格森

蘇格蘭場警探孖寶。愛出風頭，但查案手法笨拙，每次都要請福爾摩斯幫忙。

小兔子

扒手出身，少年偵探隊隊長，曾多次協助福爾摩斯查案。

愛麗絲

貝格街221B房東太太的親戚，經常向福爾摩斯追討房租。

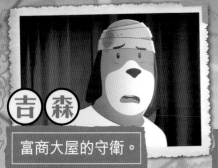

吉森

富商大屋的守衛。

佐治

貧民區的領袖，視白旋風為恩人。

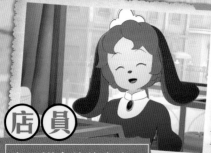

店員

高級餅店的侍應生。

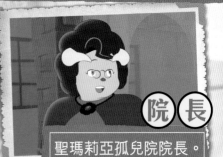

院長

聖瑪莉亞孤兒院院長。

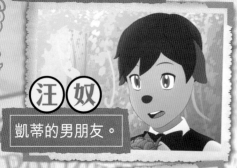

汪奴

凱蒂的男朋友。

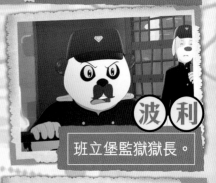

波利

班立堡監獄獄長。

瘦皮猴

班立堡監獄獄警。

獄醫

駐守班立堡監獄的醫生。

大偵探
福爾摩斯
上
逃獄大追捕
大電影漫畫版

目錄

19世紀倫敦

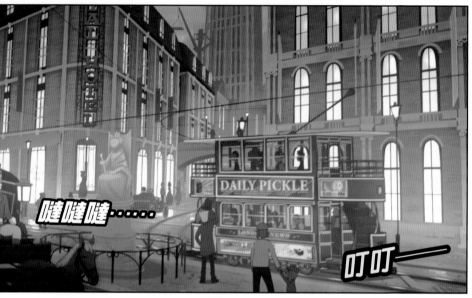

嘰嘰嘰……

DAILY PICKLE

叮叮——

……

放聰明點，
快去幹活。

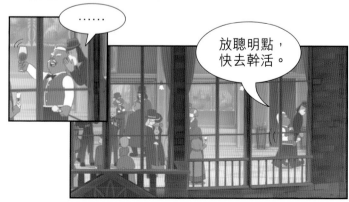

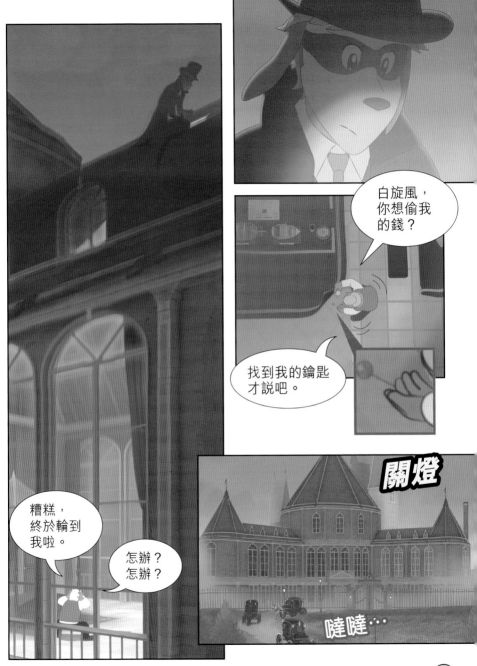

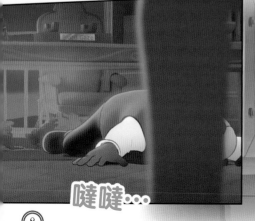

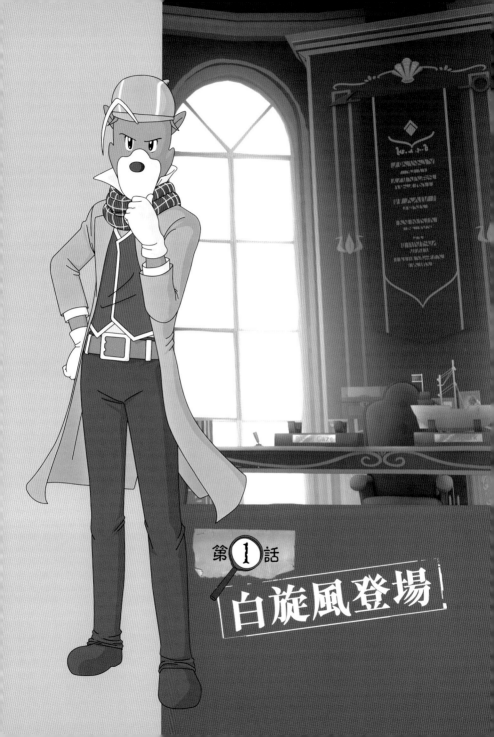

第1話
白旋風登場

咔

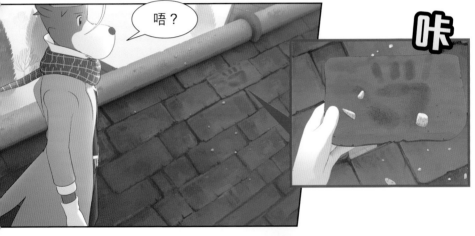

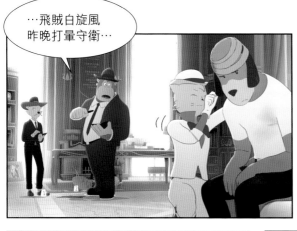

…飛賊白旋風
昨晚打暈守衛…

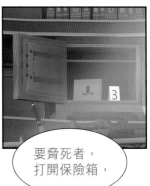

要脅死者，
打開保險箱，

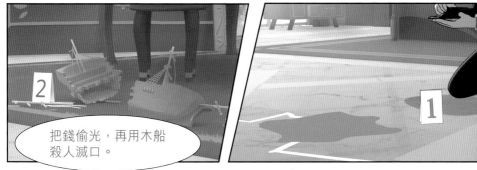

把錢偷光，再用木船
殺人滅口。

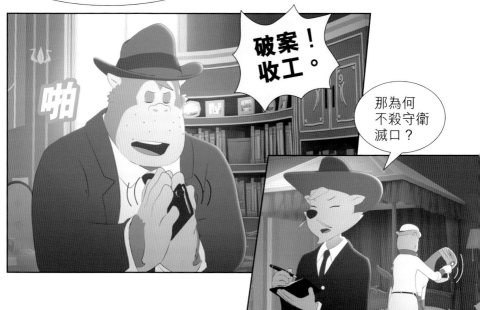

啪

破案！
收工。

那為何
不殺守衛
滅口？

且慢！

嗖——

嚓！

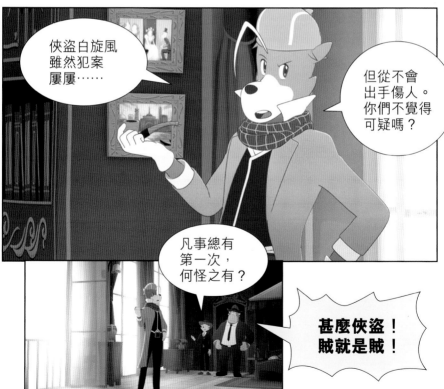

俠盜白旋風
雖然犯案
屢屢……

但從不會
出手傷人。
你們不覺得
可疑嗎？

凡事總有
第一次，
何怪之有？

甚麼俠盜！
賊就是賊！

我已經破案，
別多手多腳
搞亂證物！

噠噠⋯

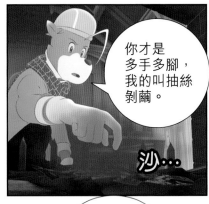

你才是
多手多腳，
我的叫抽絲
剝繭。

沙⋯

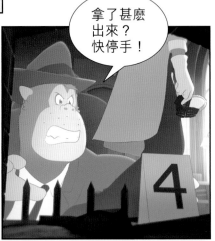

拿了甚麼
出來？
快停手！

4

嚓⋯

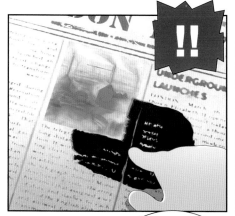

?

嚓嚓…

福爾摩斯
你再搞亂證物，
女皇也
保不了你……

啪

甚麼？上面？

怎會穿了
個大洞？

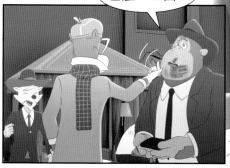

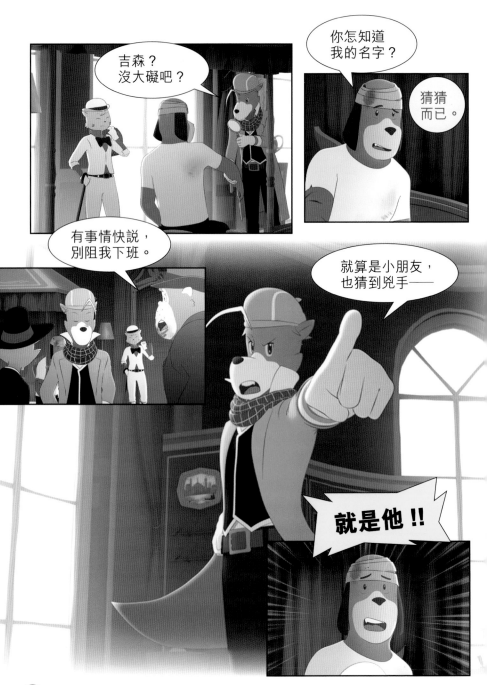

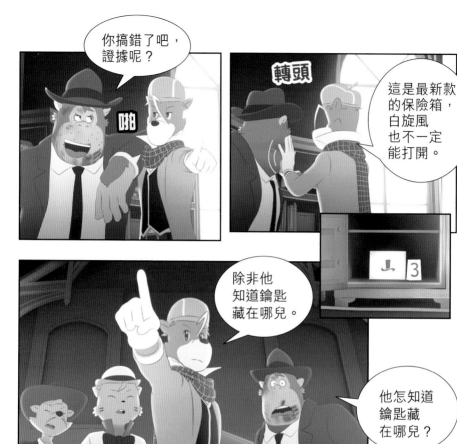

你搞錯了吧，證據呢？

啪

轉頭

這是最新款的保險箱，白旋風也不一定能打開。

Ｌ 3

除非他知道鑰匙藏在哪兒。

他怎知道鑰匙藏在哪兒？

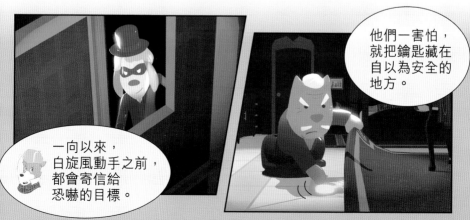

他們一害怕，就把鑰匙藏在自以為安全的地方。

一向以來，白旋風動手之前，都會寄信給恐嚇的目標。

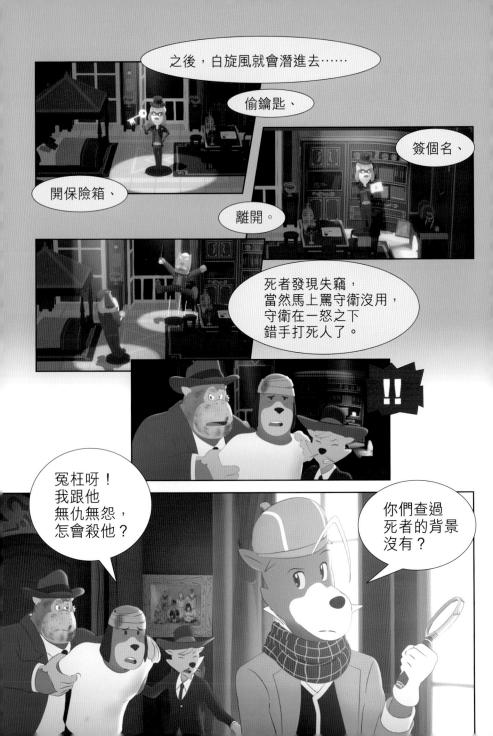

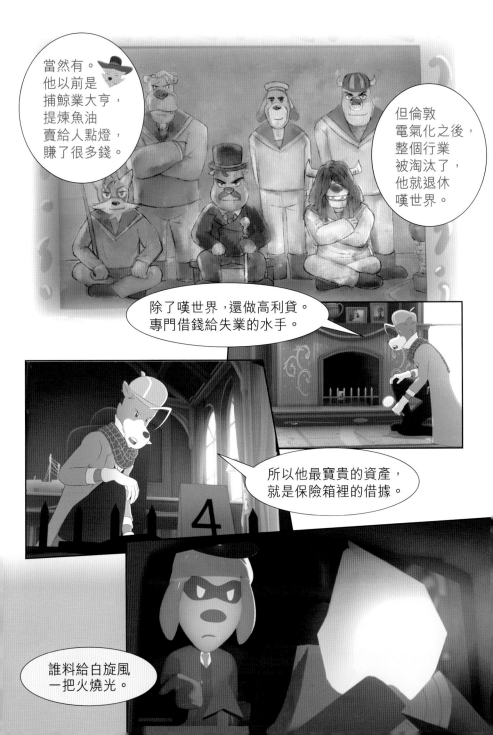

吉森是他的債戶，
被逼當守衛還債。

死者眼看借據被燒光，
就找他開刀，再寫一張
新借據要他簽名。

嚓！

吉森
當然拒絕，
死者一向
作威作福，
一生氣，
就用鋼筆
插吉森。

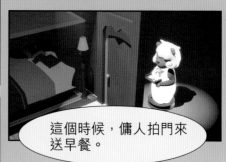

所以筆尖留下
吉森衣服的纖維，
吉森憤怒還擊
打死了他，

砰！

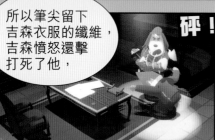

這個時候，傭人拍門來
送早餐。

吉森匆忙把借據
扔到壁爐裡，再趴下假裝
昏倒。

且慢！
如果借據已燒掉，
你怎會知道呀？

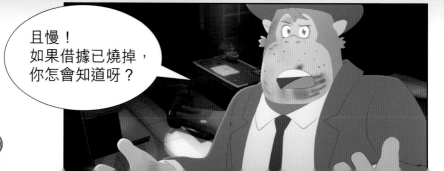

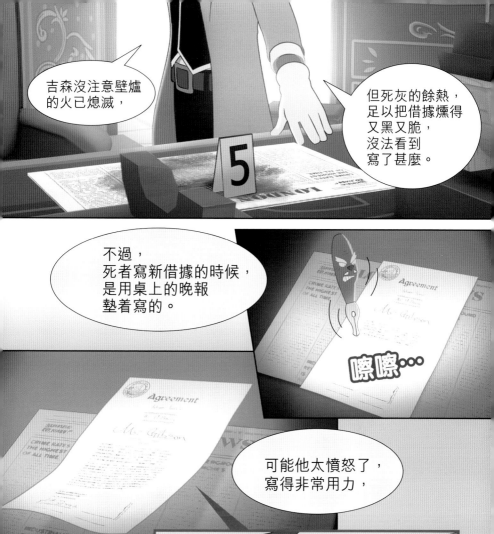

吉森沒注意壁爐的火已熄滅，

但死灰的餘熱，足以把借據燻得又黑又脆，沒法看到寫了甚麼。

不過，死者寫新借據的時候，是用桌上的晚報墊着寫的。

嚓嚓…

可能他太憤怒了，寫得非常用力，

報紙的油墨就沾在信紙後面。

油墨

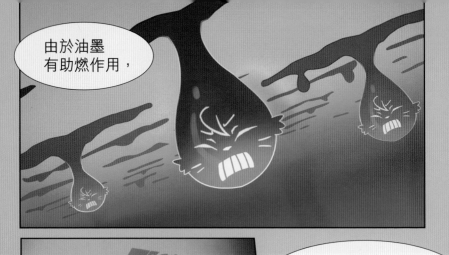

由於油墨
有助燃作用,

全憑這塊剩下的碎片,
我才想到報紙上可能
留下了罪證。

所以沾了油墨的地方,
就燒出一排排
像給蟲咬過的痕跡。

結果一撒炭粉,
借據就現形了!

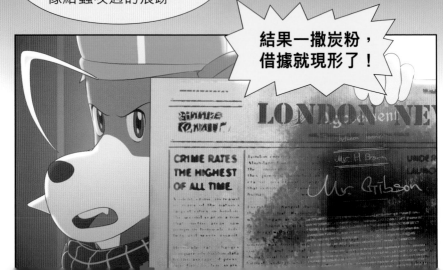

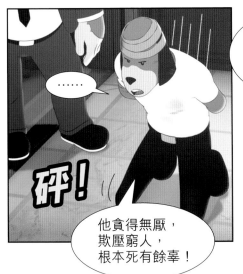

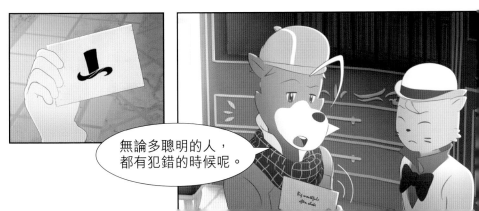

第②話
小孤兒凱蒂

喧喧—

鬧鬧—

221b

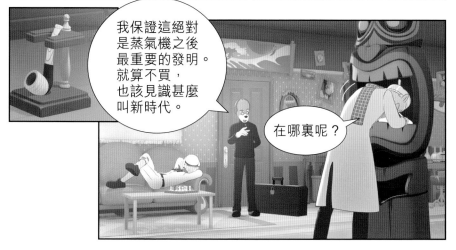

我保證這絕對是蒸氣機之後最重要的發明。就算不買，也該見識甚麼叫新時代。

在哪裏呢？

終於給我找到煙斗刷了！

因為這是新時代的產品—

每天都要刷一刷啊。

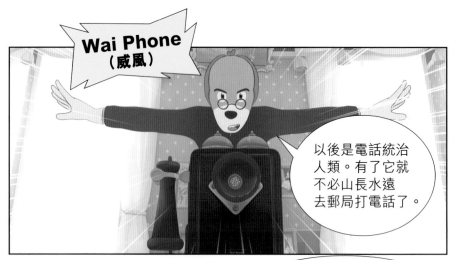

Wai Phone
（威風）

以後是電話統治人類。有了它就不必山長水遠去郵局打電話了。

沒聲音啊？

還沒拉電話線呀。

買不買？一百鎊！

買！

喂！

一百鎊足夠交租三年呀！

但一百鎊就能享受最威風的科技，太划算了。

麻煩你簽名。

Contract.

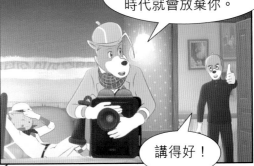

你不擁抱這個時代，時代就會放棄你。

講得好！

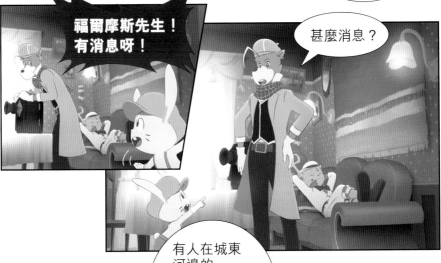

福爾摩斯先生！有消息呀！

甚麼消息？

有人在城東河邊的貧民區兜售一批珠寶，好像是賊贓，去不去看看？

LONDON NEWS

SHERLOCK THE LOSER

當然去！有可能跟白旋風有關。

27

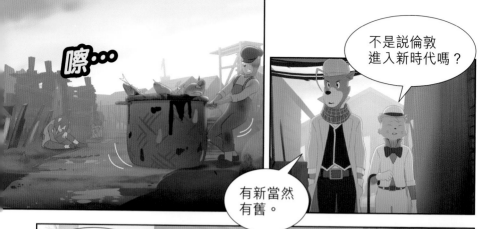

嚓…

不是説倫敦進入新時代嗎？

有新當然有舊。

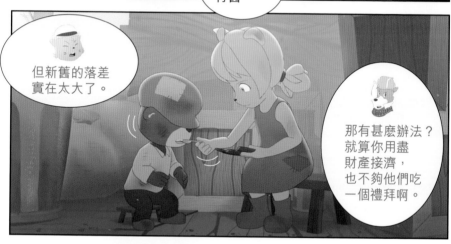

但新舊的落差實在太大了。

那有甚麼辦法？就算你用盡財產接濟，也不夠他們吃一個禮拜啊。

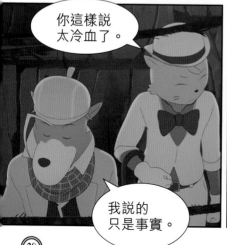

你這樣説太冷血了。

我説的只是事實。

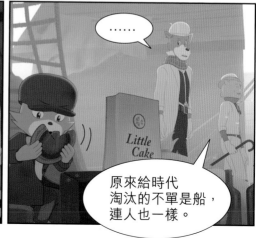

……

Little Cake

原來給時代淘汰的不單是船，連人也一樣。

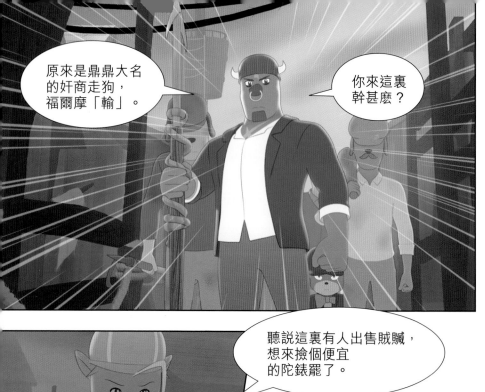

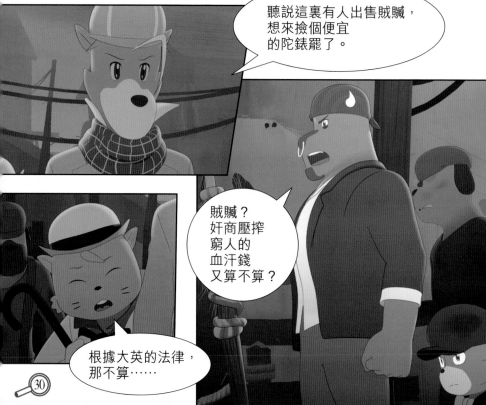

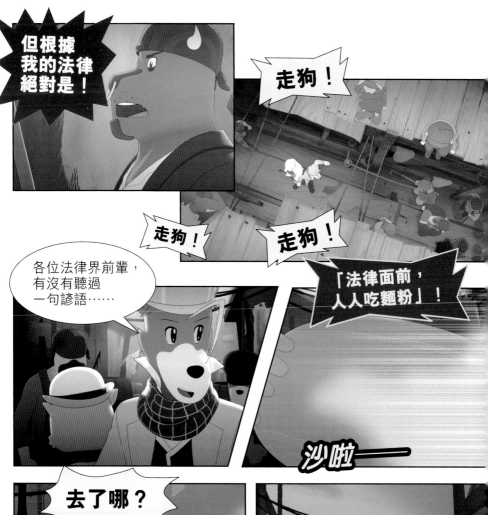

但根據我的法律絕對是！

走狗！

走狗！

走狗！

各位法律界前輩，有沒有聽過一句諺語……

「法律面前，人人吃麵粉」！

沙啦——

去了哪？

咳咳……

看不見呀！

咳咳……

咳咳……

嘩嘩嘩

別走那麼快，
我腿也酸了。

噠噠噠

現在去喝
下午茶呀。

我驚魂未定，
怎吃得下？

噠噠···

吃不下
也要吃。

不用這麼
高級吧？

全滿了，
沒位子。

這要看
你是誰。

Please
Wait To Be
Seated

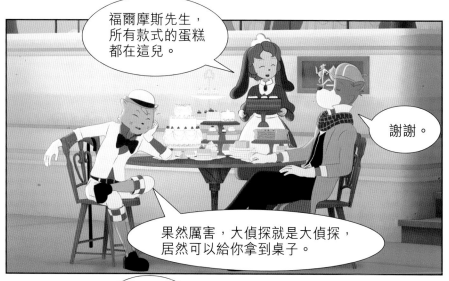

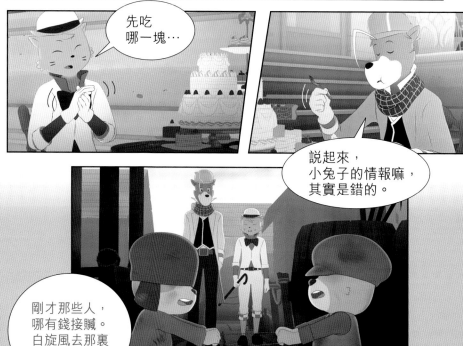

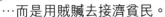
…而是用賊贜去接濟貧民。

我估計他每次去那兒，
都會買蛋糕給小朋友吃。

Little Cake

原來蛋糕是線索，
怎不早説？

是這塊了。

咔

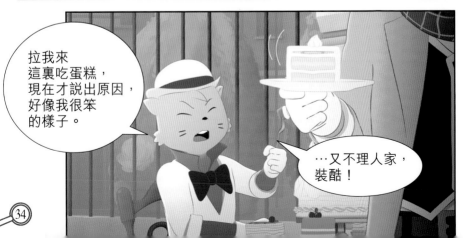
拉我來
這裏吃蛋糕，
現在才説出原因，
好像我很笨
的樣子。

…又不理人家，
裝酷！

34

Excuse me.

Yes.

請問附近有多少家餅店，做這款檸檬奶油蛋糕？

三四家吧？但肯定是我們做得最好。

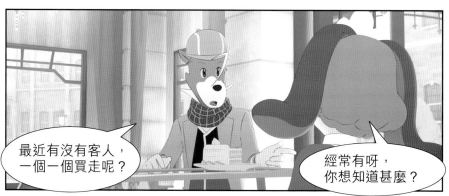

最近有沒有客人，一個一個買走呢？

經常有呀，你想知道甚麼？

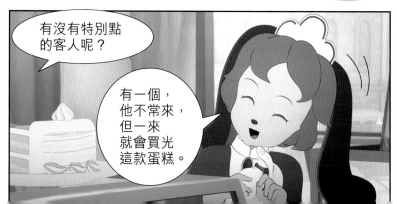

有沒有特別點的客人呢？

有一個，他不常來，但一來就會買光這款蛋糕。

35

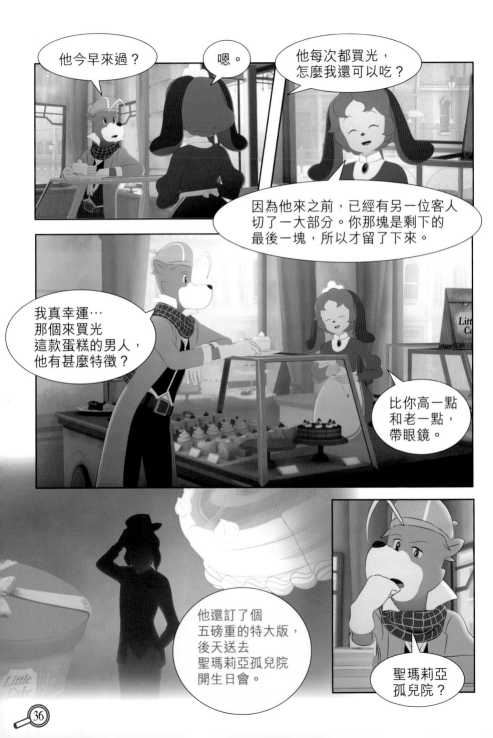

他今早來過？

嗯。

他每次都買光，怎麼我還可以吃？

因為他來之前，已經有另一位客人切了一大部分。你那塊是剩下的最後一塊，所以才留了下來。

我真幸運…那個來買光這款蛋糕的男人，他有甚麼特徵？

比你高一點和老一點，帶眼鏡。

他還訂了個五磅重的特大版，後天送去聖瑪莉亞孤兒院開生日會。

聖瑪莉亞孤兒院？

Little Cake

可惡，吃蛋糕
竟不預我的份。

噠噠

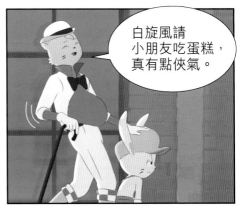

白旋風請
小朋友吃蛋糕，
真有點俠氣。

收買人心而已。
所以貧民才
齊心保護他。

咔嚓

太過分啦！

你要學習人家啊。

學他？
為甚麼
要學他？

砰

租不交，
又找人來
把房子
弄個稀巴爛，
以為房子
是你的嗎？

你回來了？電話線已拉好了。

甚麼東西？

是電話！是自己的電話！

好厲害！會不會很貴？

傻丫頭，我們不與時並進，就會給時代淘汰。

所以貴得有代價。

221b

甚麼代價？

騙子！開門呀！你不交租，我怎向嫲嫲交代！

砰！

嘭嘭嘭！

打給誰好呢？

嘻！

打給我！打給我！

你站在這裏，我怎打給你？

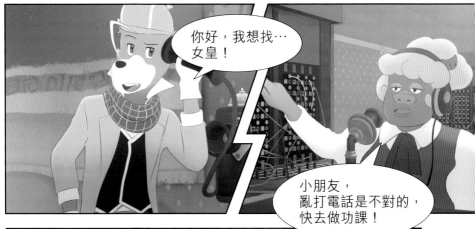

你好，我想找…女皇！

小朋友，亂打電話是不對的，快去做功課！

哈哈哈！太有趣了！

我又試！我又試！

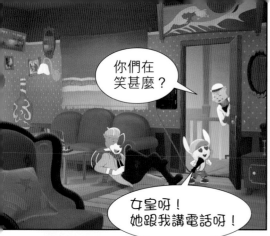

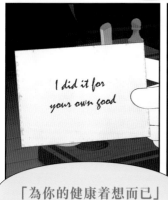

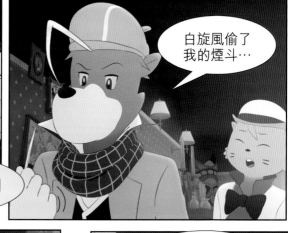

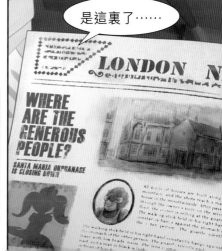

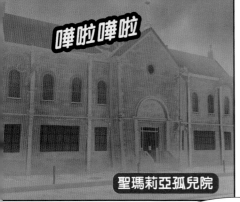

哔啦哔啦

聖瑪莉亞孤兒院

講故事！
講故事！

好的好的，
說甚麼好呢？

院長，有位
福爾摩斯先生找你，
說有事請求。

福爾摩斯先生？好！
我也有事請求。

怎會發展
成這樣？

還不去？快去吧，
他們叫你呀。

講故事！
講故事！

41

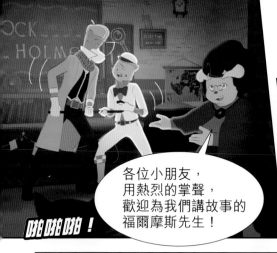

其實我的偵探故事都是我這位好朋友，華生醫生寫的。

各位小朋友，用熱烈的掌聲，歡迎為我們講故事的福爾摩斯先生！

啪啪啪！

有請講故事高手——華生醫生！

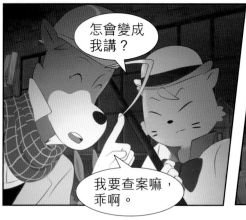

怎會變成我講？

我要查案嘛，乖啊。

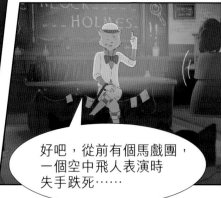

好吧，從前有個馬戲團，一個空中飛人表演時失手跌死……

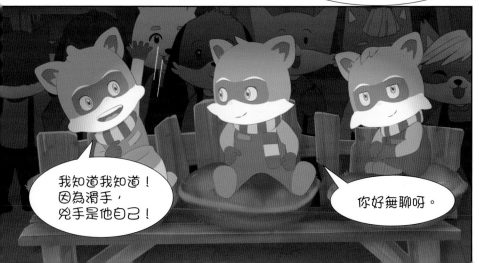

我知道我知道！因為兇手，兇手是他自己！

你好無聊呀。

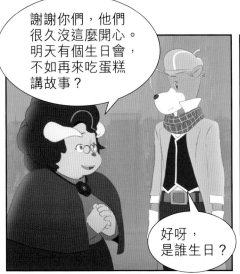

謝謝你們，他們很久沒這麼開心。明天有個生日會，不如再來吃蛋糕講故事？

好呀，是誰生日？

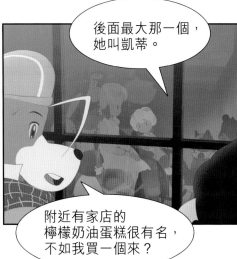

後面最大那一個，她叫凱蒂。

附近有家店的檸檬奶油蛋糕很有名，不如我買一個來？

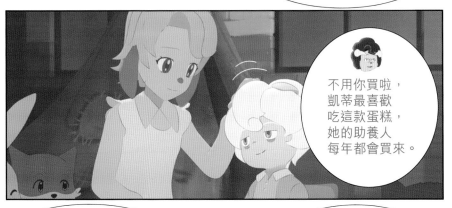

不用你買啦，凱蒂最喜歡吃這款蛋糕，她的助養人每年都會買來。

想不到今天的倫敦還有這種人。

我們孤兒院能撐到今天，都是全靠他年年捐錢。

他做甚麼職業？這麼有錢？

嘩啦
嘩啦

這不清楚，他很低調的。

43

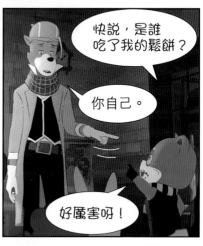

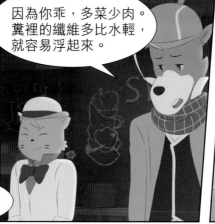

44

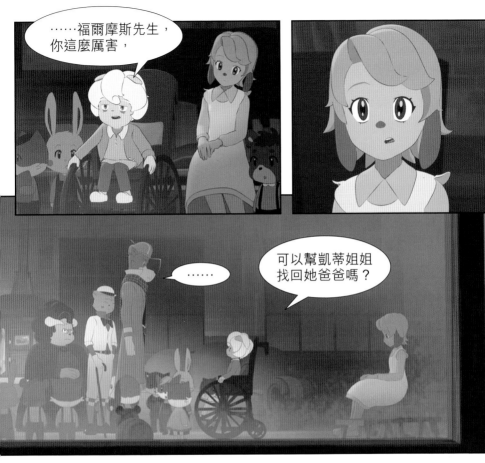

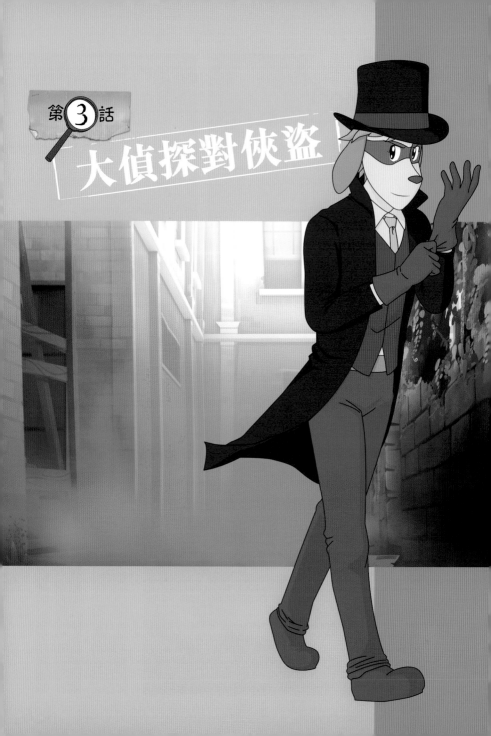

第3話
大偵探對俠盜

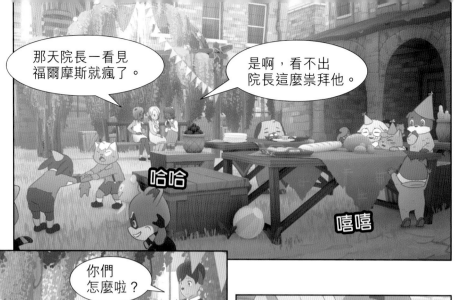

哈哈

嘻嘻

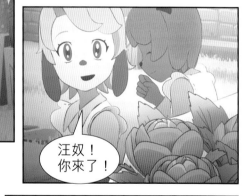

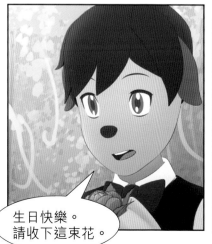

那傢伙就是白旋風？

那是個少年呀。

少年不可以是白旋風嗎？

可以，但不會是凱蒂的爸爸。

你怎知道白旋風是那女孩的老爸？

過程可辛苦了……

嘿嘿⋯

首先要對付一班喪心病狂的小魔怪。

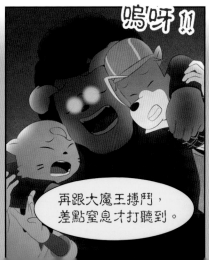

嗚呀‼

再跟大魔王搏鬥，差點窒息才打聽到。

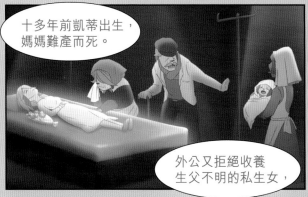

十多年前凱蒂出生，
媽媽難產而死。

外公又拒絕收養
生父不明的私生女，

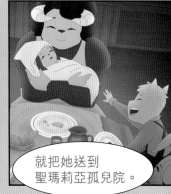

就把她送到
聖瑪莉亞孤兒院。

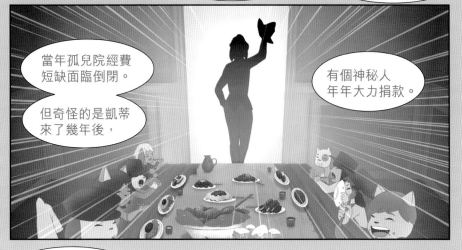

當年孤兒院經費
短缺面臨倒閉。

但奇怪的是凱蒂
來了幾年後，

有個神秘人
年年大力捐款。

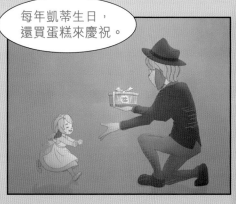

每年凱蒂生日，
還買蛋糕來慶祝。

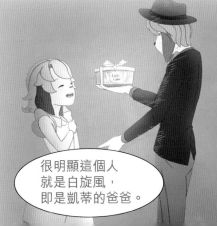

很明顯這個人
就是白旋風，
即是凱蒂的爸爸。

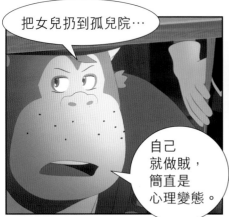

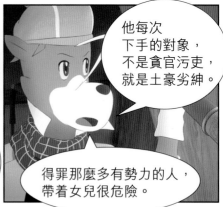

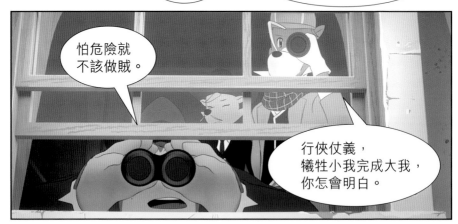

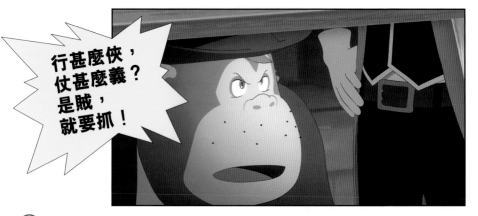

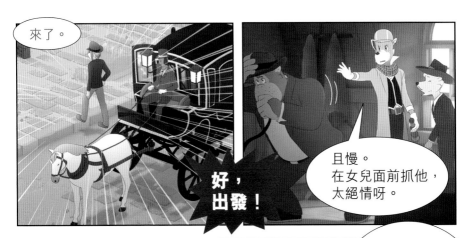

來了。

好，
出發！

且慢。
在女兒面前抓他，
太絕情呀。

不然你
想怎辦？

馬車停在門口，
他不會留太久。
等一會他出來，
我們左中右包抄，
他就插翅難飛。

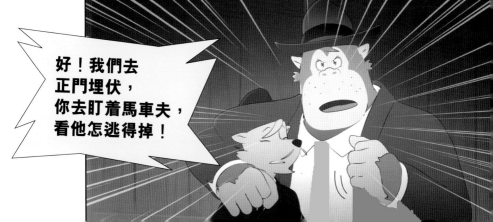

好！我們去
正門埋伏，
你去盯着馬車夫，
看他怎逃得掉！

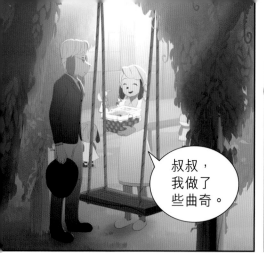

叔叔，我做了些曲奇。

最大那塊是特別做給你的。

咯

這麼大吃不下啊。一人一半好嗎？

好呀。

這些花是我種的，今早才開，漂亮嗎？

很漂亮。

你嗅嗅看，很香的。

對不起，
忘記了你敏感。

乞嚏

沒關係，
真的很香。

!!

那邊還有
別的花，
要看看嗎？

剛想起有約，
下次再來。

叔叔…

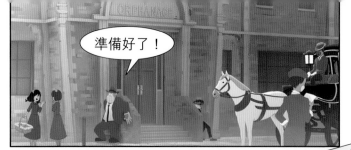

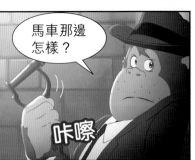

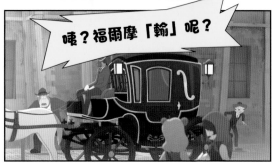

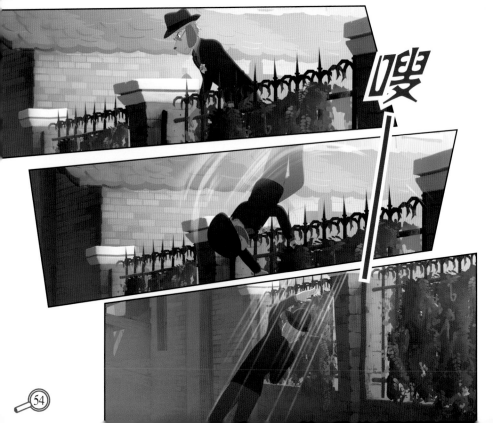

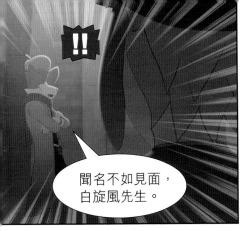

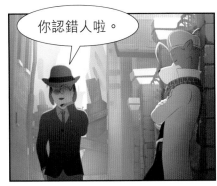

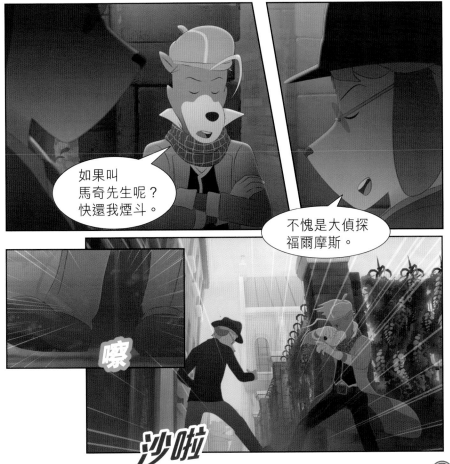

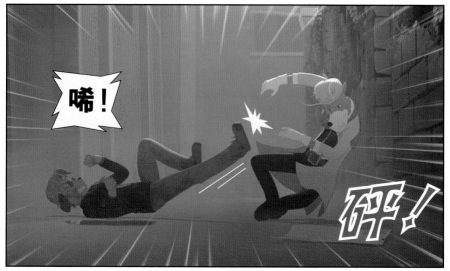

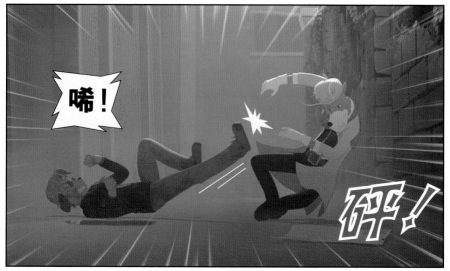

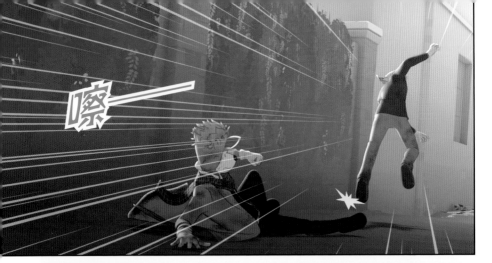

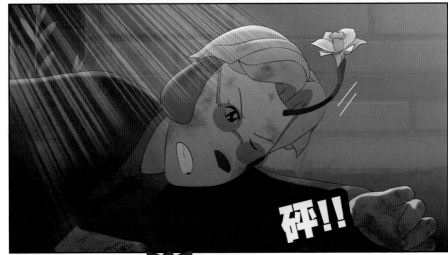

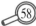

啪 ‼

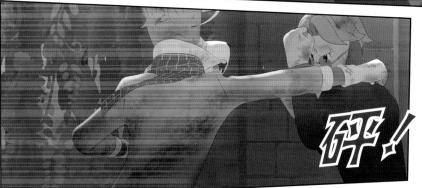

研 ！

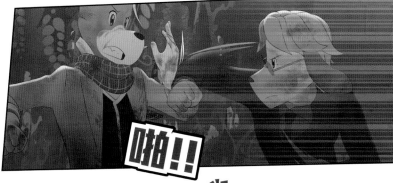

啪 ‼

嗖———

啪

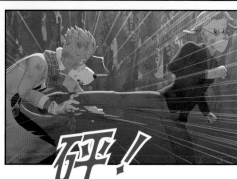

乒！

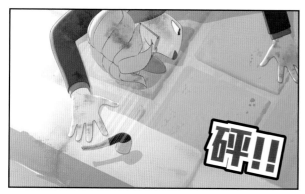

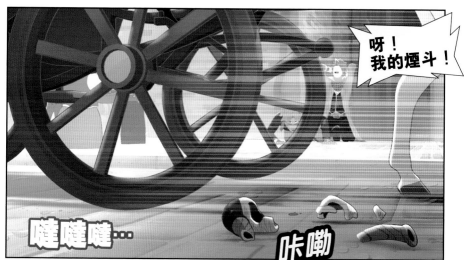

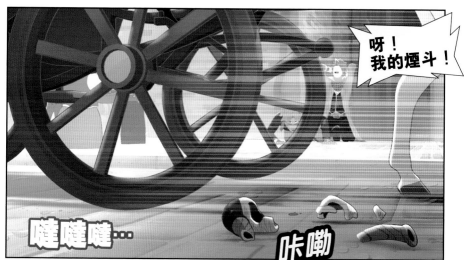

嘖！

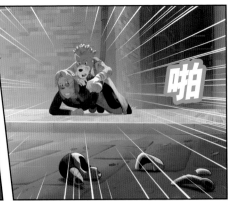

啪

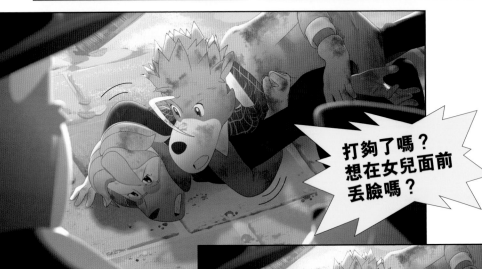

打夠了嗎？
想在女兒面前
丟臉嗎？

哈哈！馬奇，
早說你是我的。

現在你可以保持緘默，
不過…

!!

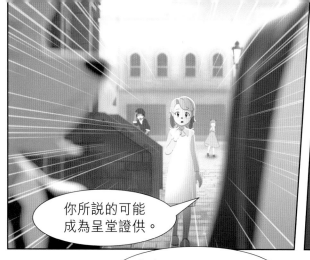

你所説的可能
成為呈堂證供。

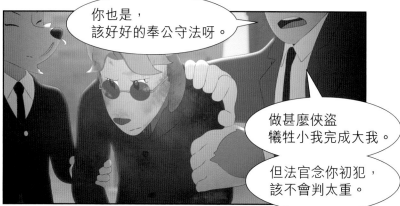

你也是，
該好好的奉公守法呀。

做甚麼俠盜
犧牲小我完成大我。

但法官念你初犯，
該不會判太重。

十年左右吧。

……

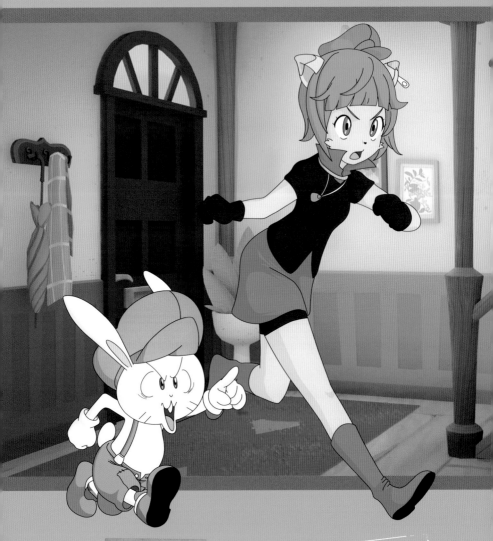

第④話 迷惘的偵探

呼

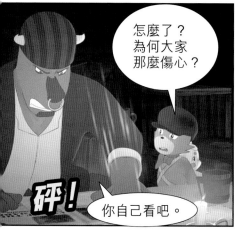

怎麼了？
為何大家
那麼傷心？

砰！

你自己看吧。

我不識字，
怎知道寫了甚麼。

LONDON N
HITE STORM
CKSTORY

LUXURY
STORE

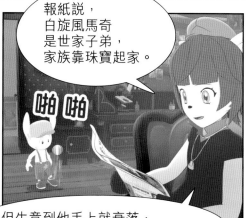

報紙說，
白旋風馬奇
是世家子弟，
家族靠珠寶起家。

啪 啪

但生意到他手上就衰落，
敗光了家業，在上流社會消失了。

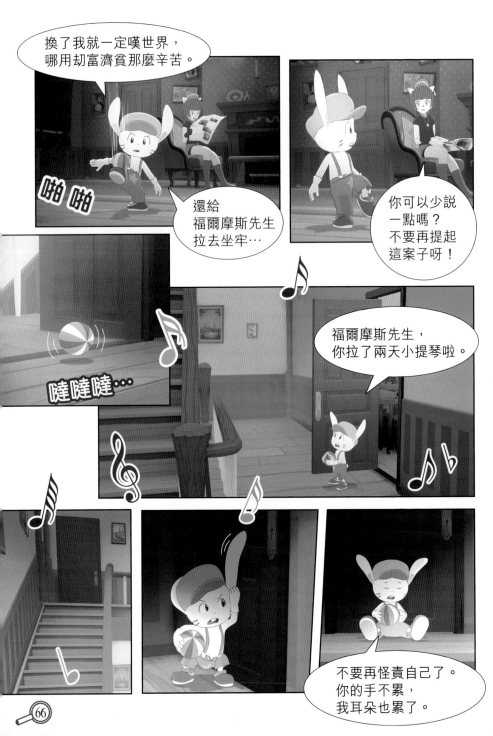

福爾摩斯先生要下來了，快把報紙收起來…

福爾摩斯先生！

你終於出來了，我們玩兵捉賊吧！

被他看到了…

小兔子，你說夠了沒有？

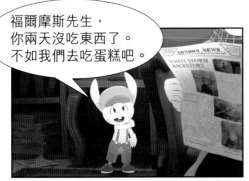

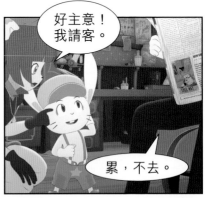

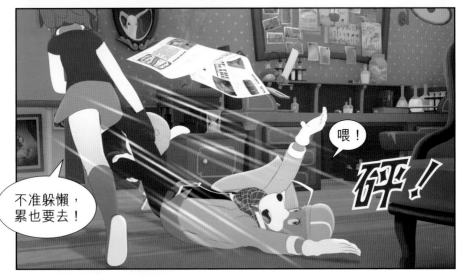

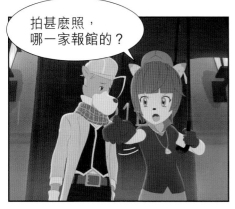
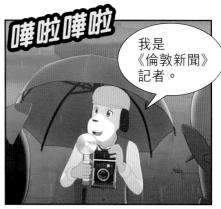
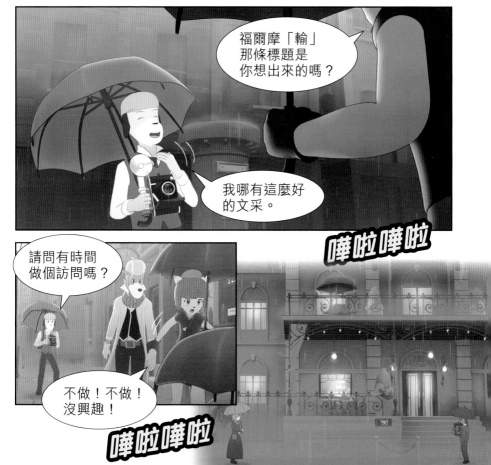

對不起，這桌子有客人訂了。

我們坐這一張吧。

對不起，全訂了！沒你們的份！

大偵探為民除害，我來請客！

真的？

小意思，小弟弟來幫我綁鞋帶。

沒問題！

咕嘟咕嘟

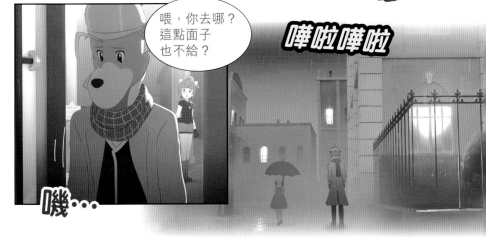

嘩啦嘩啦

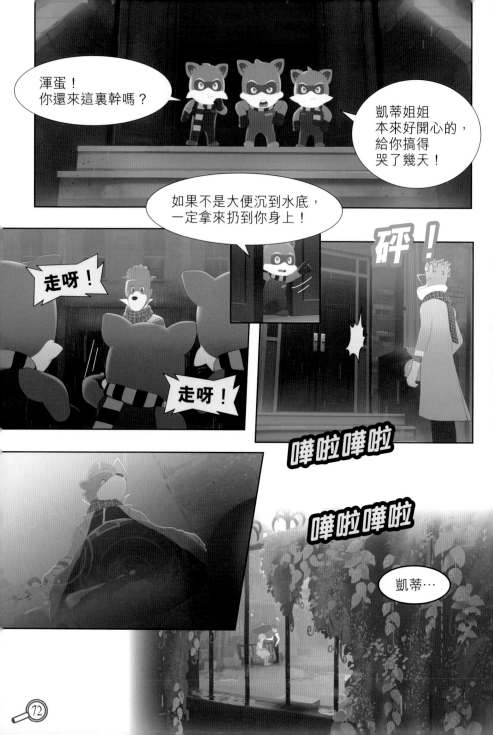

班立堡監獄

嗚——

你們沒看報紙嗎？
他偷多少就捐多少，
沒錢留下來。

福爾摩斯先生，
我敢膽説，監獄裏面…

起碼一半人覬覦
白旋風的財產。

關在這裏的，沒一個是好人。
俠盜這麼崇高的理念，
他們怎會明白。

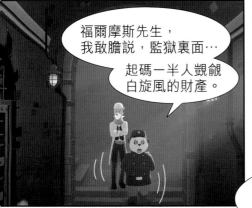

那麼馬奇
不是很危險嗎？

皇家監獄的警衛
出名盡忠職守，
放心吧。

呼嚕…

Attention!!

真的可靠嗎？

嚇！

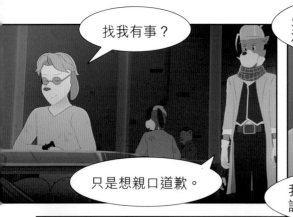

找我有事？

只是想親口道歉。

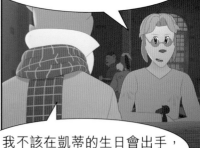

失敗的賊輸給成功的大偵探，沒甚麼好道歉的。

我不該在凱蒂的生日會出手，該找個更好的時機。

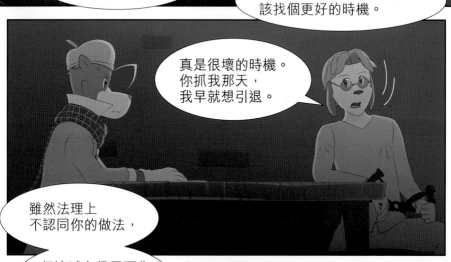

真是很壞的時機。
你抓我那天，
我早就想引退。

雖然法理上
不認同你的做法，

但這城市很需要你
幫助給時代遺棄
的貧苦大眾。

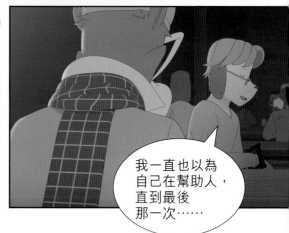

我一直也以為
自己在幫助人，
直到最後
那一次……

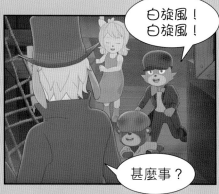

白旋風！白旋風！

甚麼事？

我請你吃蛋糕，是偷來的，我厲害嗎？

好厲害嗎？看這手袋，是我搶來的！

不是把刀借給你，你也搶不到！

哼，最厲害就是你啦！

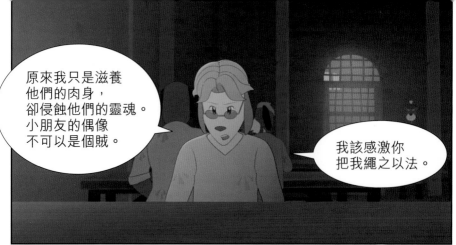

原來我只是滋養他們的肉身，卻侵蝕他們的靈魂。小朋友的偶像不可以是個賊。

我該感激你把我繩之以法。

…聽獄長說，你一直不讓凱蒂來看你。

凱蒂是個好女孩，我不配當他爸爸。

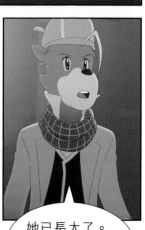

她已長大了。明白你拋棄她，是為了保護她。

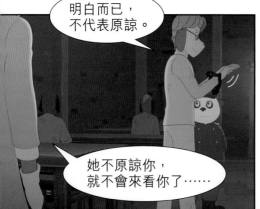

明白而已，不代表原諒。

她不原諒你，就不會來看你了……

……

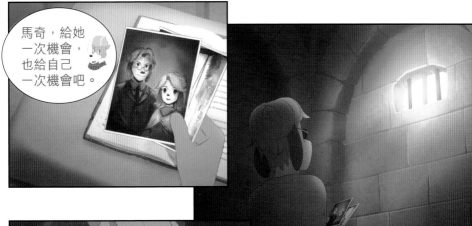

馬奇，給她
一次機會，
也給自己
一次機會吧。

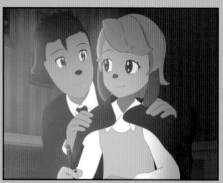
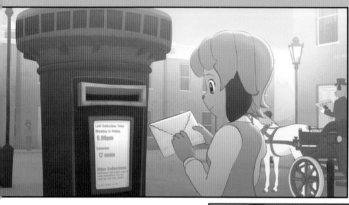

4 年後

啪啪啪

嗖——

老大！

老大！好厲害！

咚

嘿嘿！

她又寫信給你了。

謝謝。

!!

老大可以表演一下嗎？

……

啪 啪

好呀！我來了！

啪 啪

砰！

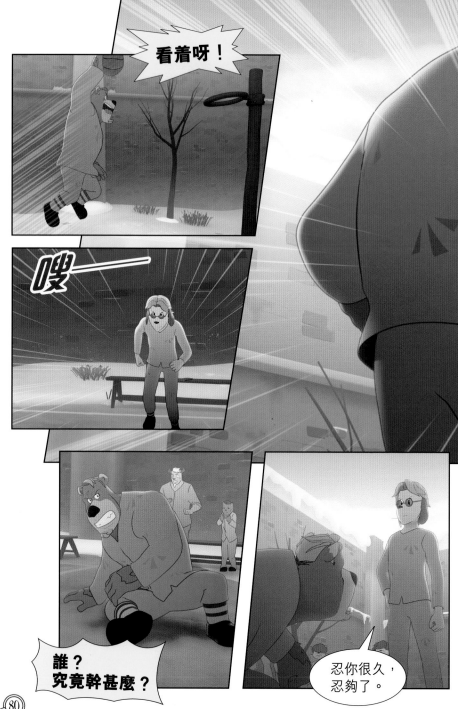

唔～～

記得星期天是女皇壽辰嗎？
一起去泰晤士河看煙花吧。

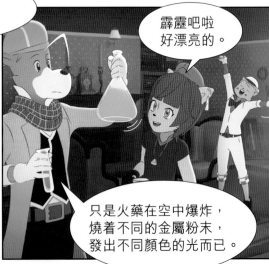

霹靂吧啦
好漂亮的。

只是火藥在空中爆炸，
燒着不同的金屬粉末，
發出不同顏色的光而已。

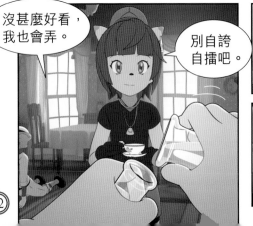

沒甚麼好看，
我也會弄。

別自誇
自擂吧。

弄好了。

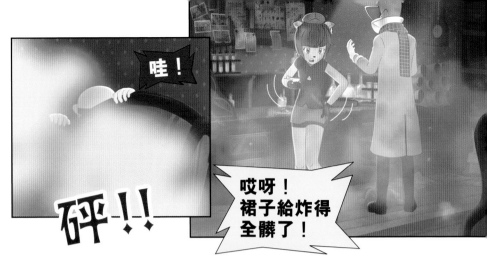

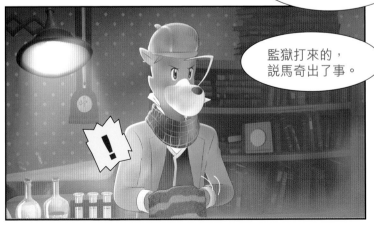

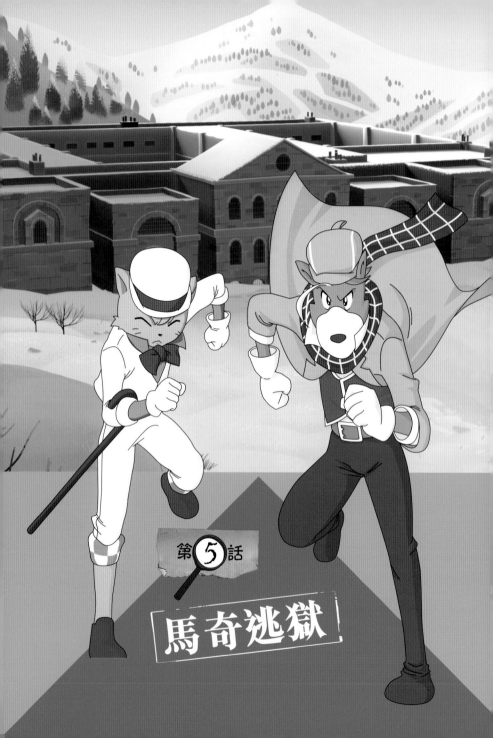

第5話

馬奇逃獄

非常抱歉，天寒地凍都要你們來幫忙。

不是説你們盡忠職守嗎？怎會搞成這樣？

實在一言難盡，數天之前，刀疤熊與馬奇發生爭執……

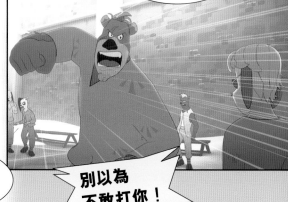

別以為不敢打你！

嗖——

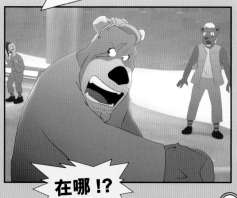

在哪!?

我推！！

嗖嗖

嘿嘿……

可惡！

嘭！

住手！

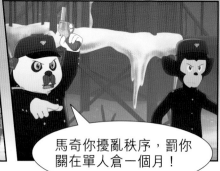

馬奇你擾亂秩序，罰你關在單人倉一個月！

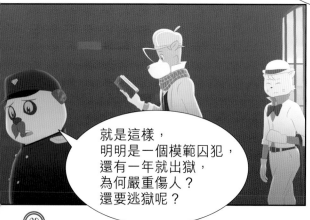

就是這樣，
明明是一個模範囚犯，
還有一年就出獄，
為何嚴重傷人？
還要逃獄呢？

很明顯，
馬奇打人的目的…

就是想被罰到單人倉，方便逃獄。

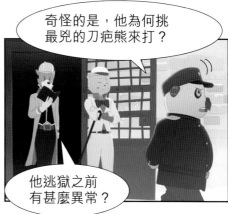

奇怪的是，他為何挑最兇的刀疤熊來打？

他逃獄之前有甚麼異常？

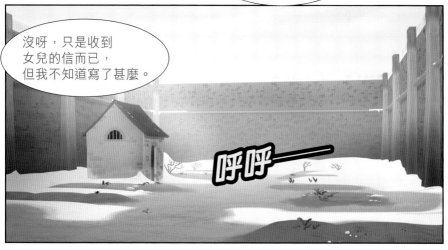

沒呀，只是收到女兒的信而已，但我不知道寫了甚麼。

呼呼—

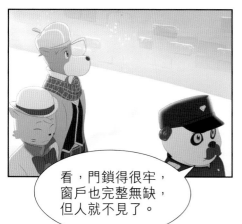

看，門鎖得很牢，窗戶也完整無缺，但人就不見了。

有那麼神奇嗎？

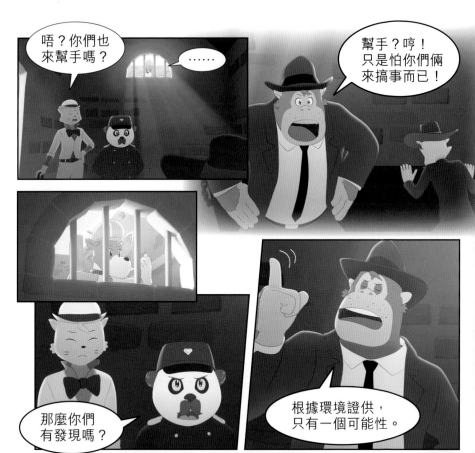

唔？你們也來幫手嗎？

……

幫手？哼！只是怕你們倆來搞事而已！

那麼你們有發現嗎？

根據環境證供，只有一個可能性。

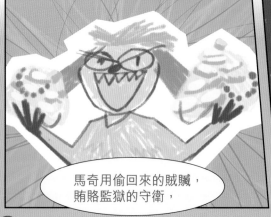

馬奇用偷回來的賊贓，賄賂監獄的守衛，

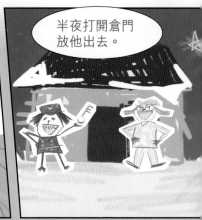

半夜打開倉門放他出去。

90

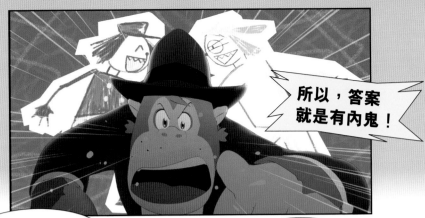

所以，答案
就是有內鬼！

你不是説我吧？
冤枉呀！

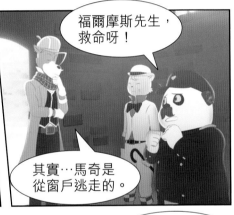

福爾摩斯先生，
救命呀！

其實…馬奇是
從窗戶逃走的。

怎可能，
你以為他
是蟑螂嗎？

咦!?

啪！

你可能不行，
馬奇肯定沒問題。

馬奇是否
常到廚房做事？
還可常在這裏進出？

他平日在廚房幫忙，逢星期五就打掃這裏。

嗅嗅

嗖一

難怪他可以在鐵窗做手腳，這種鏽蝕明顯是鹽水造成的。你看。

啪

鹽水？真的？

給我！

喂……

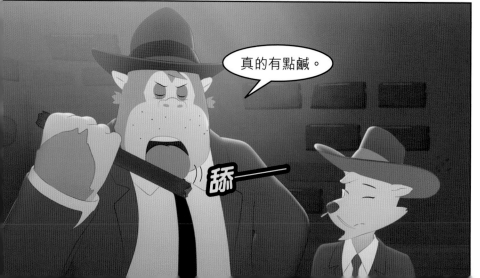

真的有點鹹。

舔一

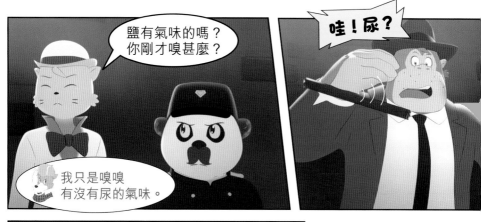

鹽有氣味的嗎？
你剛才嗅甚麼？

哇！尿？

我只是嗅嗅
有沒有尿的氣味。

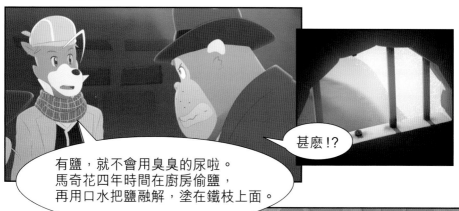

甚麼!?

有鹽，就不會用臭臭的尿啦。
馬奇花四年時間在廚房偷鹽，
再用口水把鹽融解，塗在鐵枝上面。

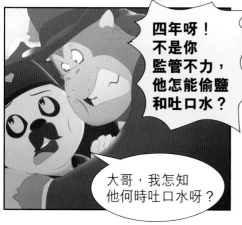

四年呀！
不是你
監管不力，
他怎能偷鹽
和吐口水？

大哥，我怎知
他何時吐口水呀？

我們到
外面看看吧。

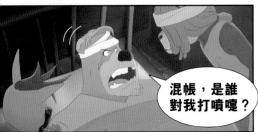
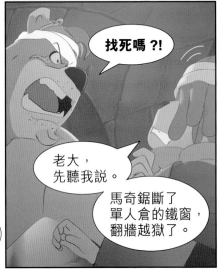
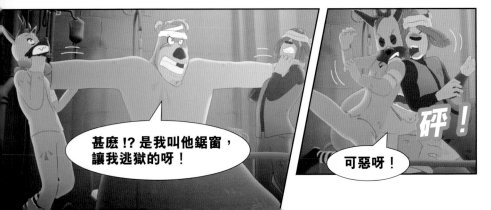

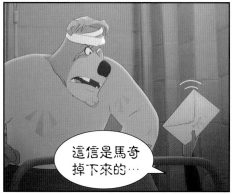

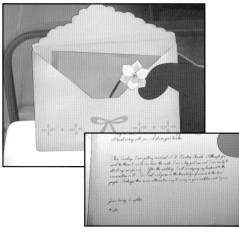

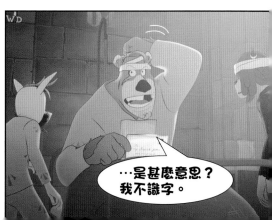

巡房時間⋯

你醒來了？
傷口還痛嗎？

咔嚓

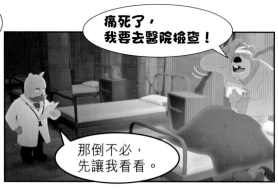

痛死了，
我要去醫院檢查！

那倒不必，
先讓我看看。

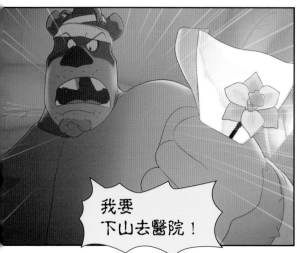

我要
下山去醫院！

!!

知⋯知道了⋯

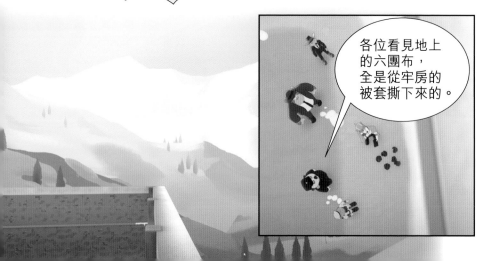

各位看見地上
的六團布，
全是從牢房的
被套撕下來的。

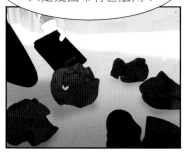

要攀出去，
該結一條繩子。
只是幾團布有甚麼用？

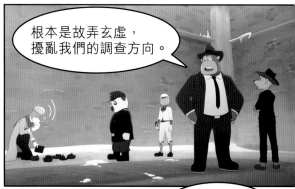

根本是故弄玄虛，
擾亂我們的調查方向。

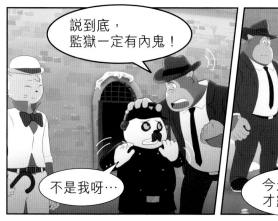

說到底，
監獄一定有內鬼！

不是我呀…

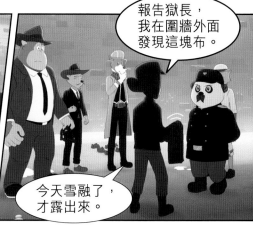

報告獄長，
我在圍牆外面
發現這塊布。

今天雪融了，
才露出來。

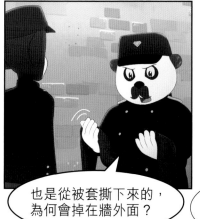

也是從被套撕下來的，
為何會掉在牆外面？

這水龍頭昨夜
一直開着沒關？

滴滴

最近下完大雨又下大雪，
如果不開着滴水，
就會結冰把水管堵住。

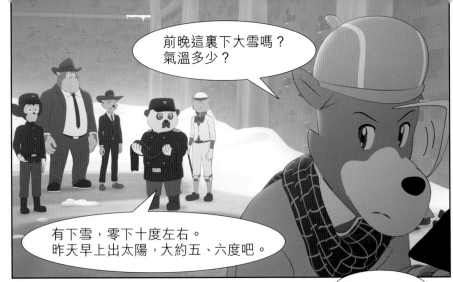

前晚這裏下大雪嗎？
氣溫多少？

有下雪，零下十度左右。
昨天早上出太陽，大約五、六度吧。

甚麼意思？

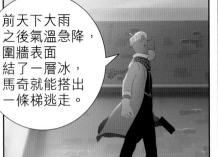

前天下大雨
之後氣溫急降，
圍牆表面
結了一層冰，
馬奇就能搭出
一條梯逃走。

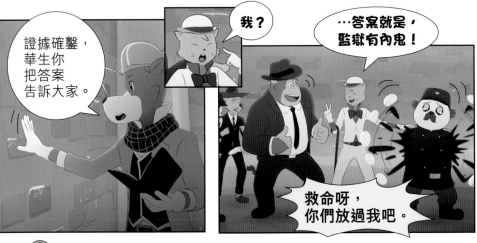

證據確鑿，
華生你
把答案
告訴大家。

我？

…答案就是，
監獄有內鬼！

救命呀，
你們放過我吧。

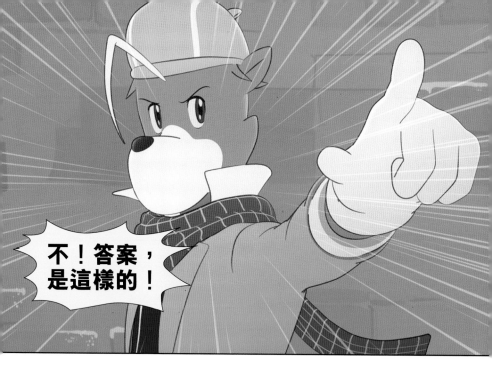

不！答案，是這樣的！

馬奇首先用水弄濕兩塊布碎。

搓成拳頭大小，再貼在牆上。

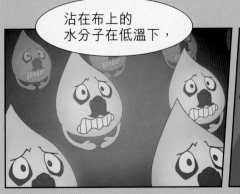

沾在布上的
水分子在低溫下,

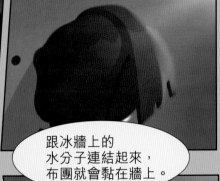

跟冰牆上的
水分子連結起來,
布團就會黏在牆上。

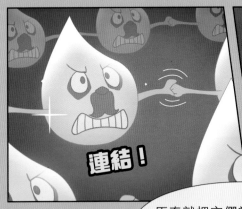

連結!

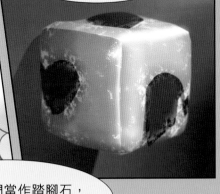

馬奇就把它們當作踏腳石,
在更高的地方黏上兩個布團。

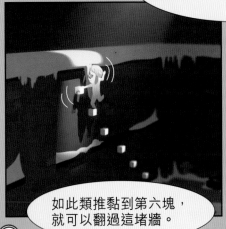

如此類推黏到第六塊,
就可以翻過這堵牆。

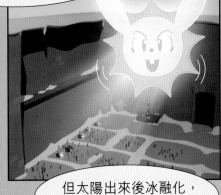

但太陽出來後冰融化,
六個布團就掉到地上。

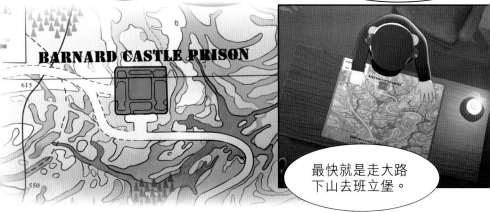

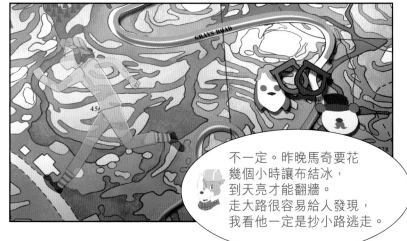

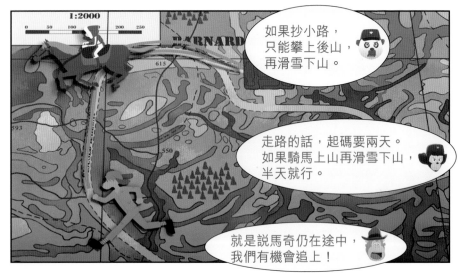

如果抄小路，
只能攀上後山，
再滑雪下山。

走路的話，起碼要兩天。
如果騎馬上山再滑雪下山，
半天就行。

就是說馬奇仍在途中，
我們有機會追上！

好！
我們馬上追！

其實我不懂
滑雪……

我也不懂……

平時叫你
多做運動又不做！
一放假就只會睡！

打工仔放假，
最舒服當然
是睡覺啦！

報告獄長！
醫生説刀疤熊情況危急，
要送去醫院搶救。

正好，不如你們坐一程便車。
華生先生可以幫忙照顧病人，
狐格森探員又可以看管刀疤熊。

就這樣吧！

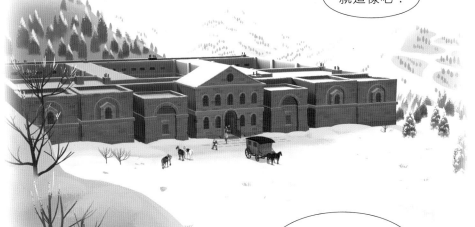

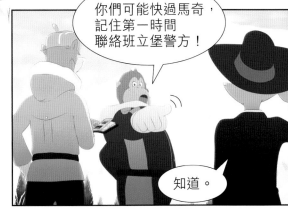

你們可能快過馬奇，
記住第一時間
聯絡班立堡警方！

知道。

?

……

……

要小心啊。

哋呀…

砰

WD

福爾摩斯先生，
我們出發吧。

嗒嗒嗒!!!

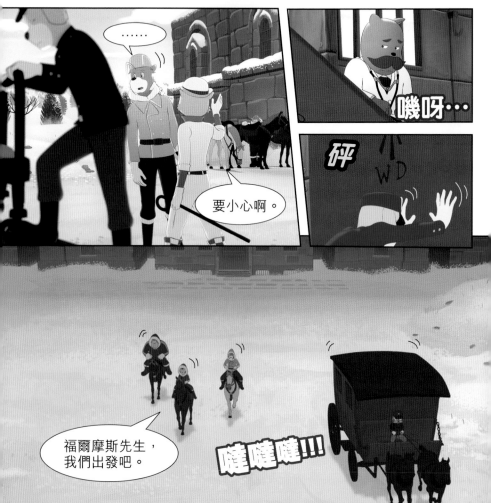

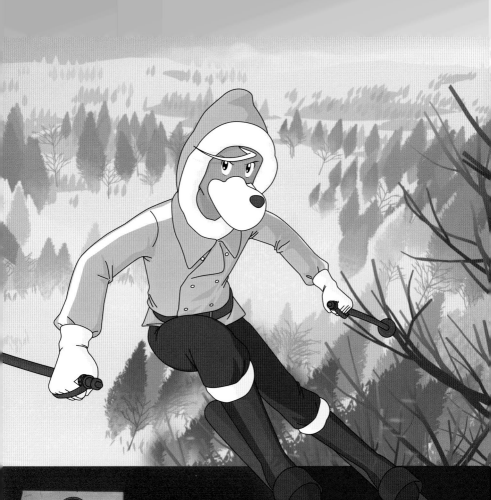

第6話

「雪山大追蹤」

噠噠噠噠噠……

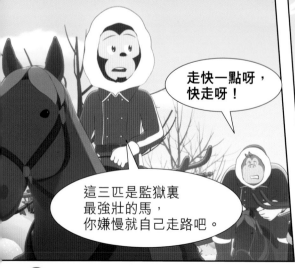

走快一點呀，
快走呀！

這三匹是監獄裏
最強壯的馬，
你嫌慢就自己走路吧。

真沒用！
烏龜都比你快！

走到那排樹後面，就可滑雪下山。

只差幾步，走快點呀！

噠噠噠°°°

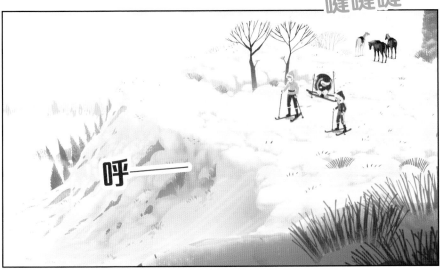

呼——

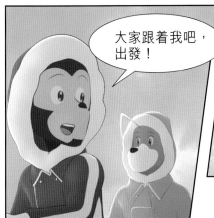

大家跟着我吧，出發！

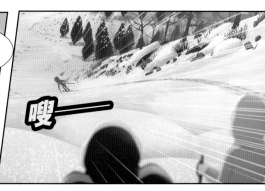

嗖——

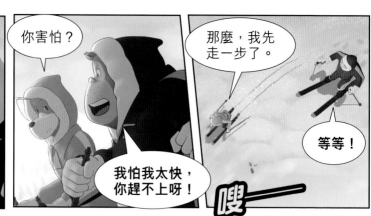

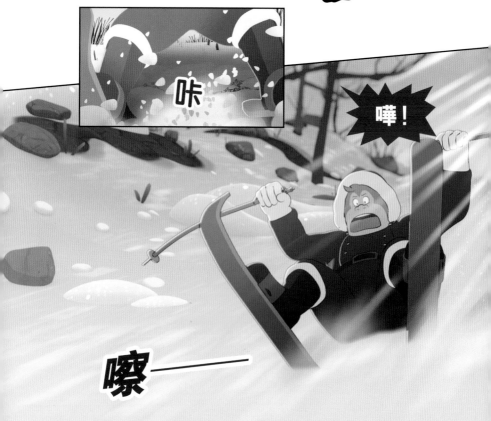

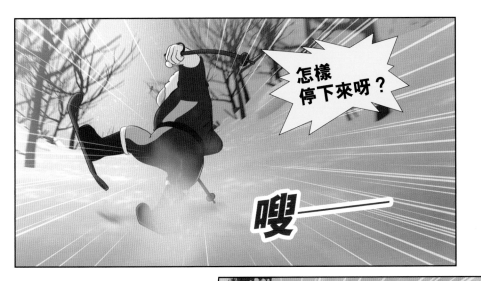

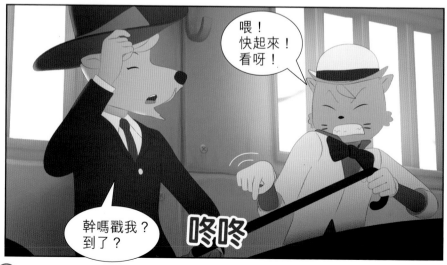

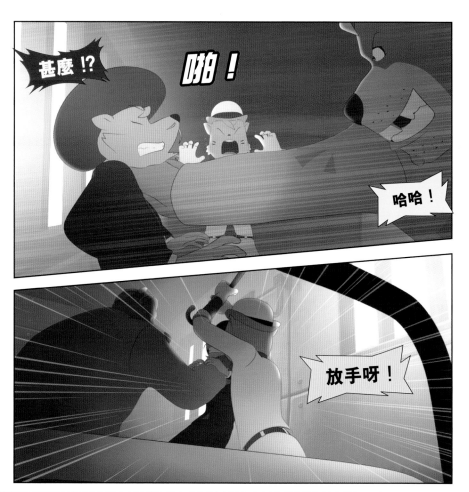

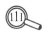

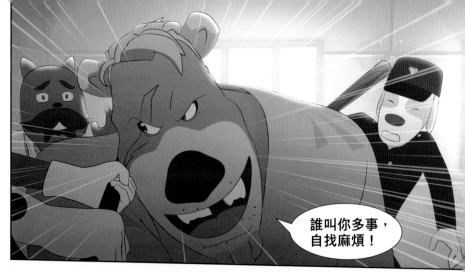

誰叫你多事，
自找麻煩！

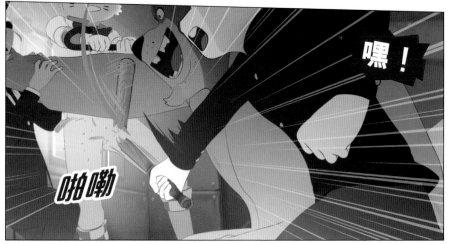

嘿！

啪勒

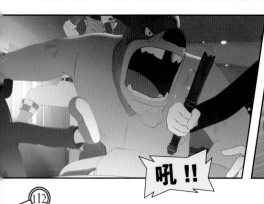

吼！！

哇！

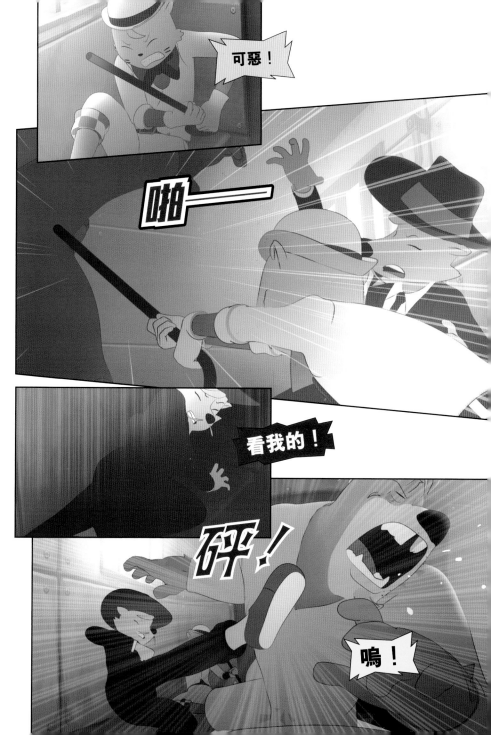

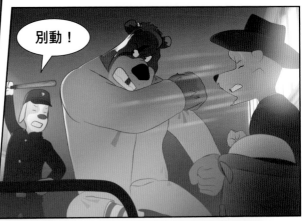

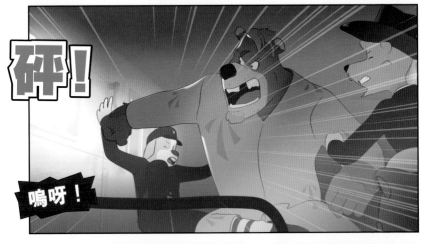

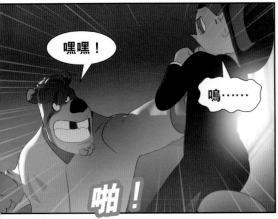

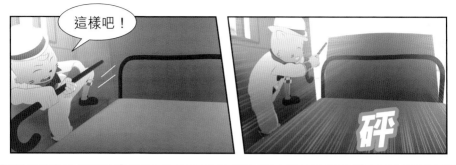

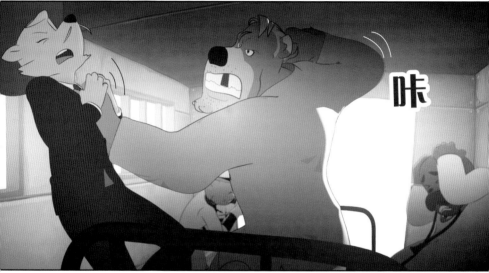

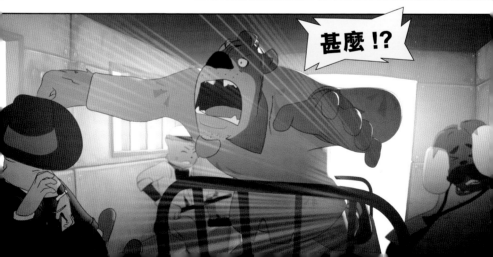

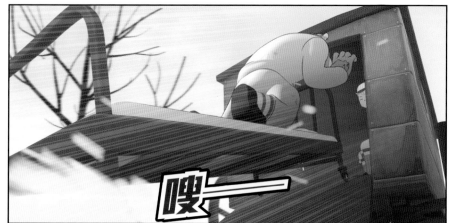

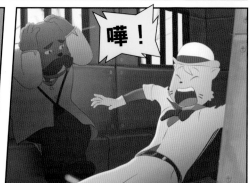

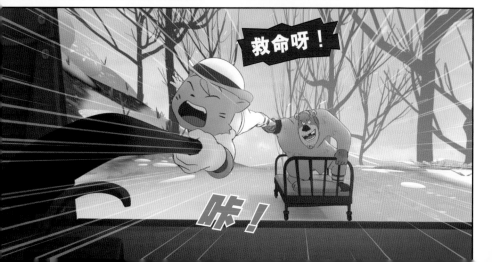

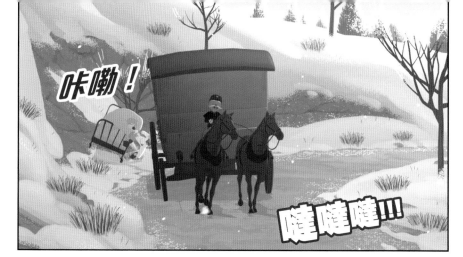

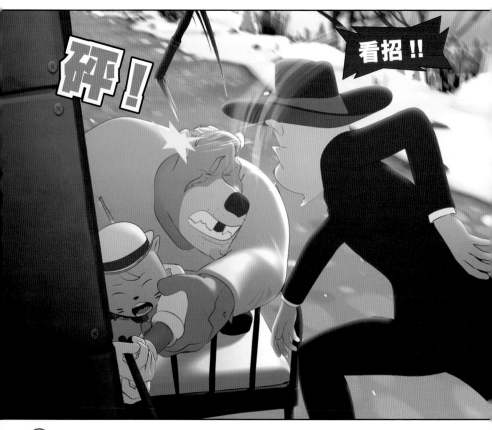

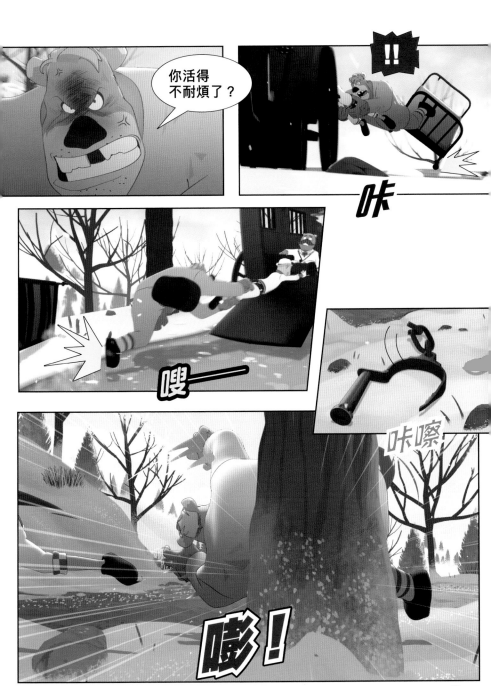

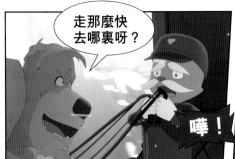

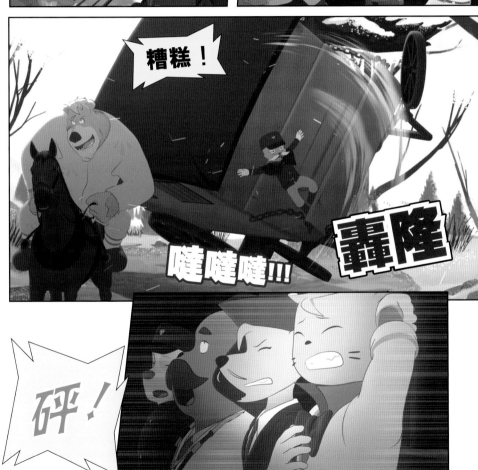

嚓嚓……

滋滋

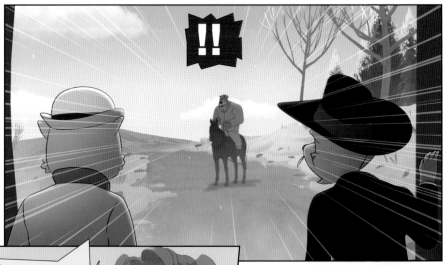

!!

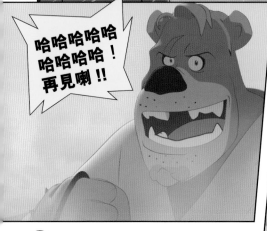

哈哈哈哈哈
哈哈哈哈！
再見喇！！

不要走呀！

噠噠噠——

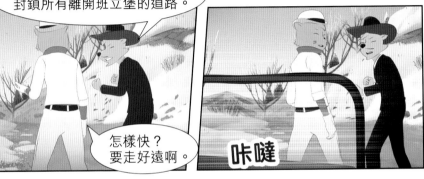

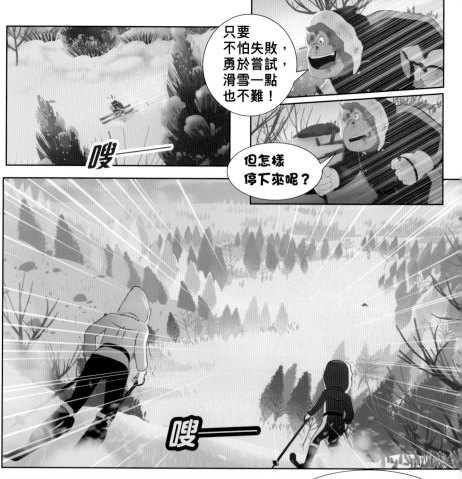

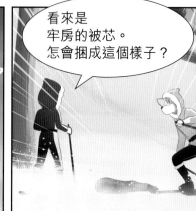

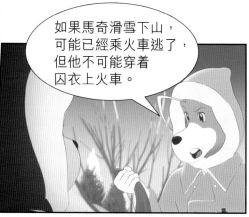

如果馬奇滑雪下山，可能已經乘火車逃了，但他不可能穿着囚衣上火車。

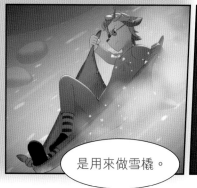

是用來做雪橇。

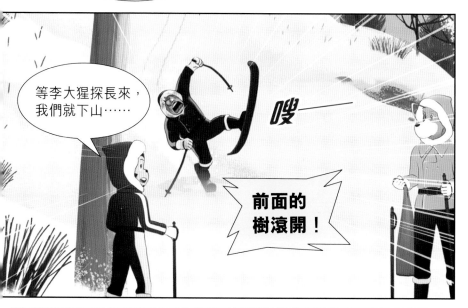

等李大猩探長來，我們就下山……

哎——

前面的樹滾開！

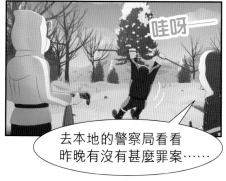

哇呀——

去本地的警察局看看昨晚有沒有甚麼罪案……

砰!!

我看，還是先去醫院吧。

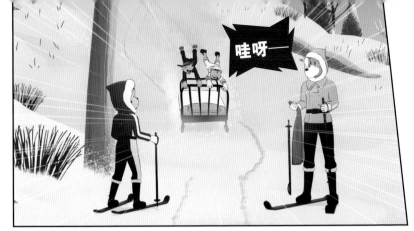

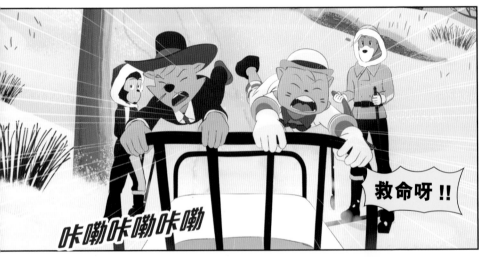

－待續－

下集預告!!

馬奇、刀疤熊
相繼越獄!

婚禮現場
危機四伏!

福爾摩斯勇闖
刀疤熊巢穴,
誓要拯救馬奇父女!

逃獄大追捕

大電影漫畫版 上

原作/ 厲河　　編劇/ 袁建滔　　導演/ 袁建滔、鄒榮肇

監修/ 陳秉坤　　編輯/ 羅家昌　　設計/ 徐國聲、陳沃龍　　人物造型/ 余遠鍠

出版

匯識教育有限公司

香港柴灣祥利街9號祥利工業大廈2樓A室

承印

天虹印刷有限公司

香港九龍新蒲崗大有街26-28號3-4樓

發行

同德書報有限公司

九龍官塘大業街34號楊耀松（第五）工業大廈地下

電話：(852)3551 3388　　傳真：(852)3551 3300

第一次印刷發行　　　　　　　　　　　　　　　　　　　2020年4月
第二次印刷發行　　　　　　　　　　　　　　　　　　　2020年7月
未經本公司授權，不得作任何形式的公開借閱。　　　　　　翻印必究

想看《大偵探福爾摩斯》的
最新消息或發表你的意見，
請登入以下facebook專頁網址。
www.facebook.com/great.holmes

ISBN:978-988-79705-4-5
港幣定價 HK$68
台幣定價 NT$340

若發現本書缺頁或破損，
請致電25158787與本社聯絡。

網上選購方便快捷　　購滿$100郵費全免
詳情請登網址 www.rightman.net